방구석 숨은 그림 찾기
지구탐험편

아자 지음

신기한 지구를 탐험하면서

숨은 그림도 찾고

색칠 공부도 해요!

심심한 게 뭐죠?

만두, 닻, 버섯, 하이힐, 지렁이, 야구 방망이, 그릇 지팡이, 꽃, 사람 얼굴, 장갑

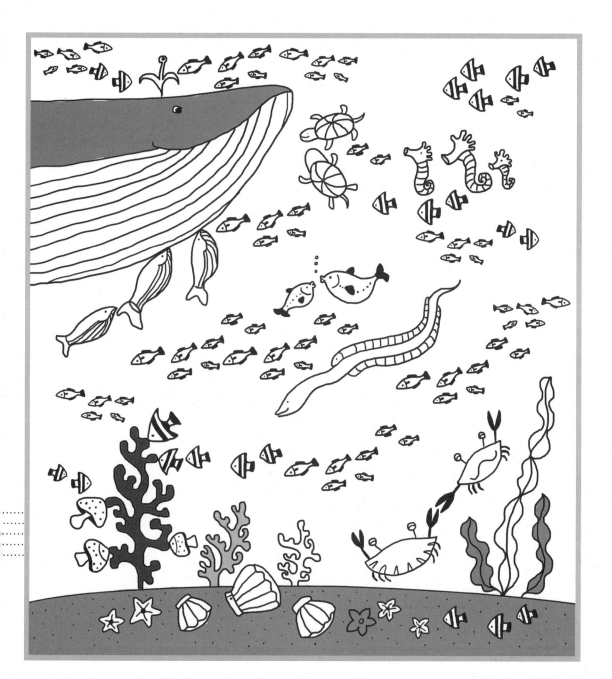

동전 지갑, 앵글부츠, 깃털, 빨대, 봉투, 편지 봉투, 무, 크루아상, 가을 낙엽

잠수함 타고 바다 탐험

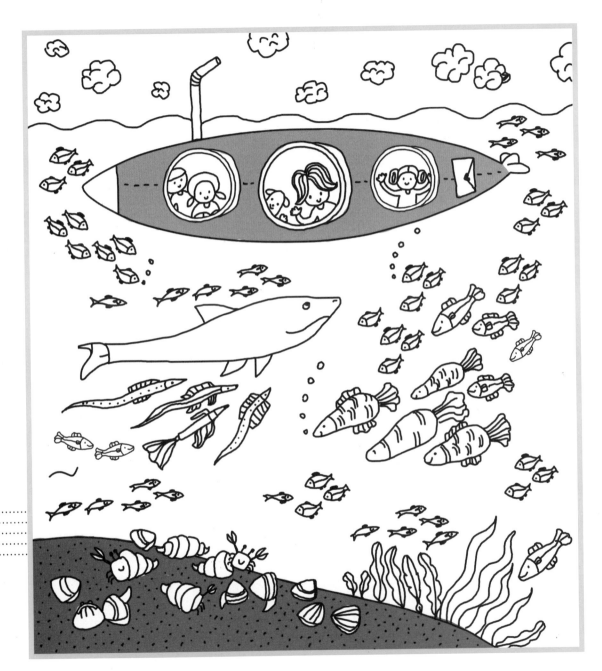

솜사탕, 새싹, 성냥개비, 피자 조각, 면봉, 책, 청바지, 압정, 빗자루, 날개의 장

범선 여행

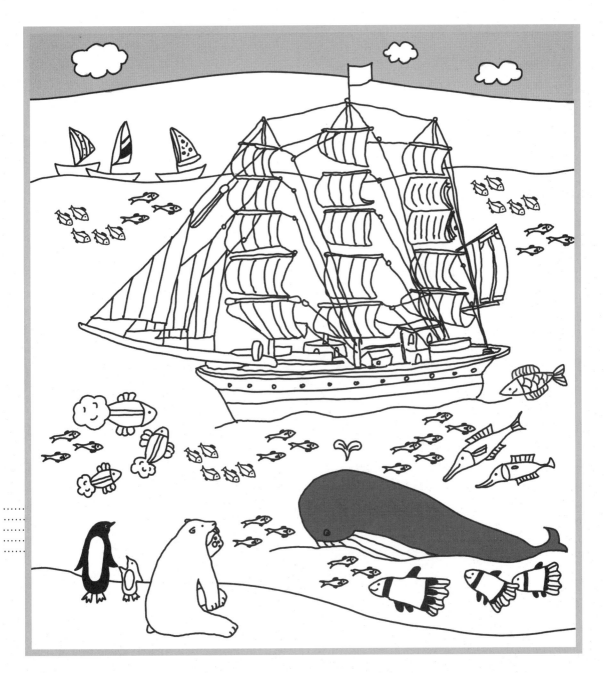

막대 아이스크림, 똥, 물고기, 배추, 피망, 조개, 이쑤시개, 반지

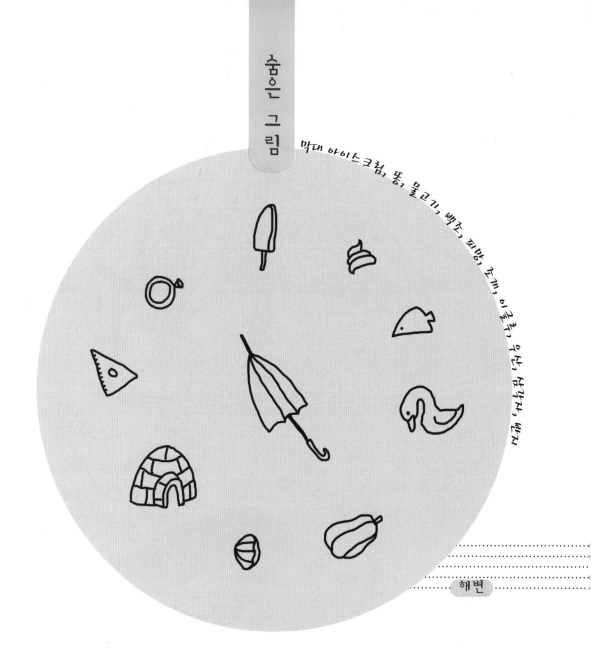

해변

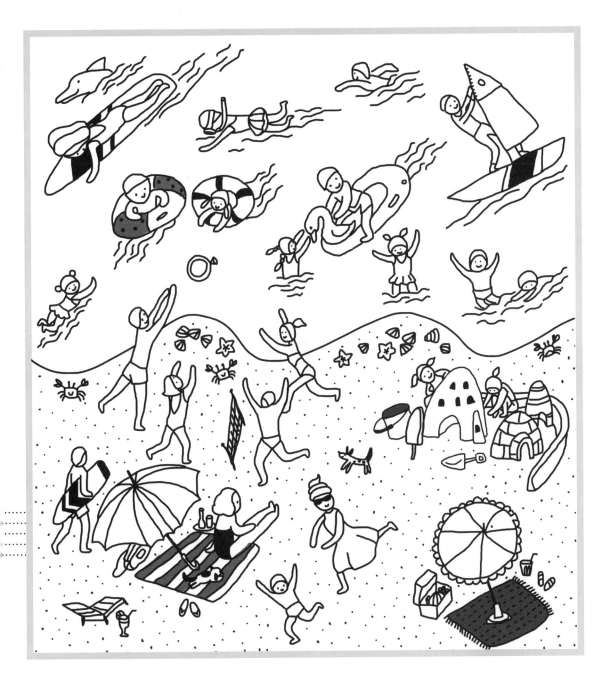

부메랑, 포크, 사다리, 양말, 주사위, 화살, 치즈떼, 별, 도끼, 망치

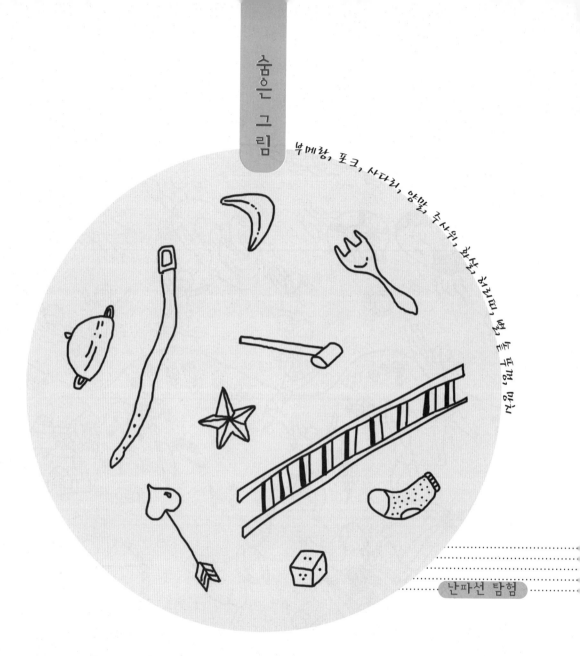

난파선 탐험

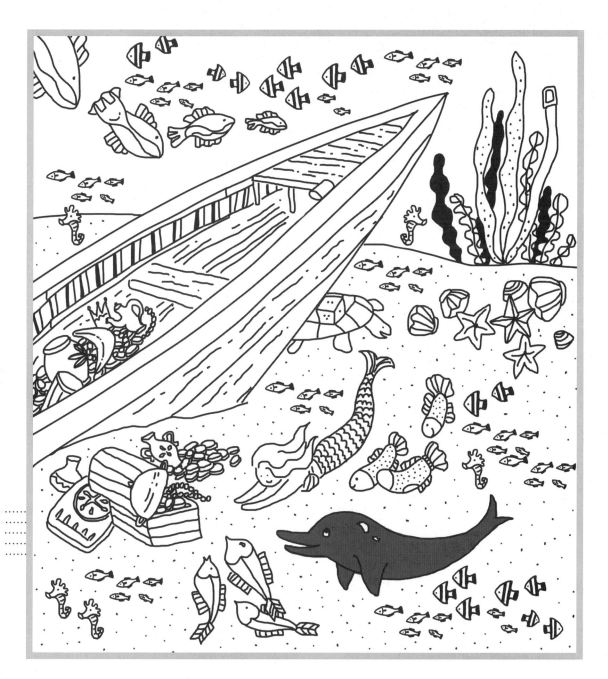

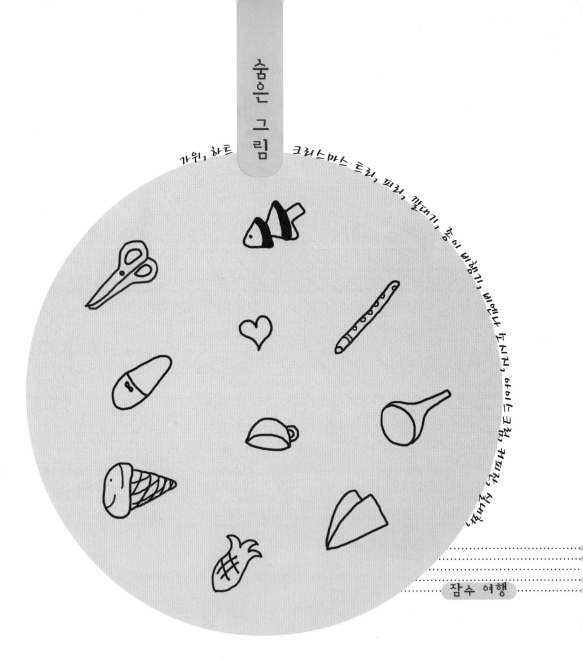

숨은 그림

가위, 하트, 크리스마스 트리, 피리, 깔대기, 종이 비행기, 바나나 누드커, 아이스크림 커피잔, 붓어빵

잠수 여행

14

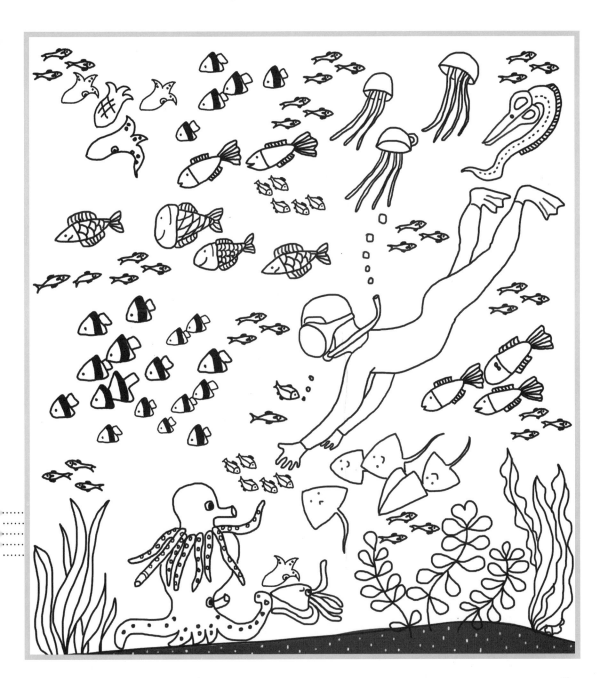

열쇠, 바늘, 조각 피자, 풍선, 씨, 낚시 바늘, 연, 촛불, 왕관, 붓

해초와 물고기

16

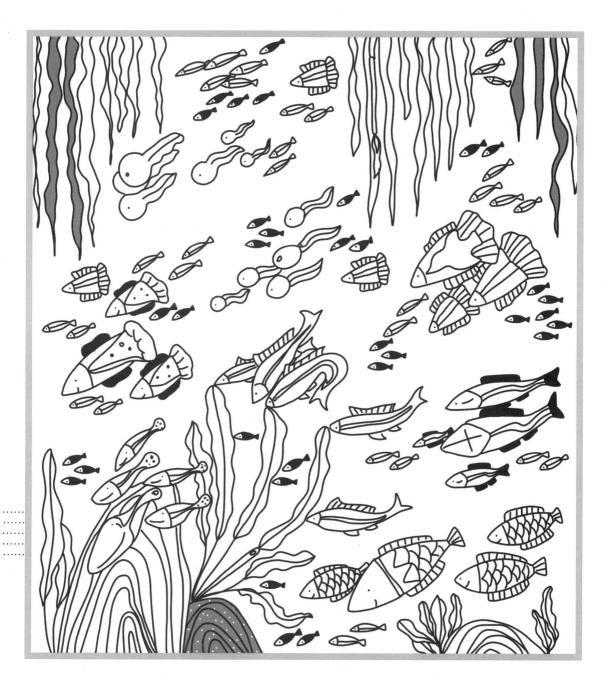

송곳, 사람 눈, 나비, 오리발, 사발, 안경, 생선, 돛단배, 물고기, 우산

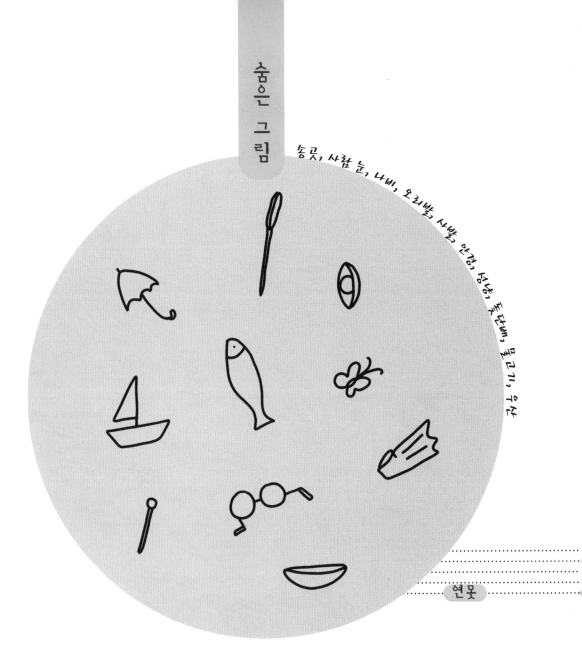

연못

18

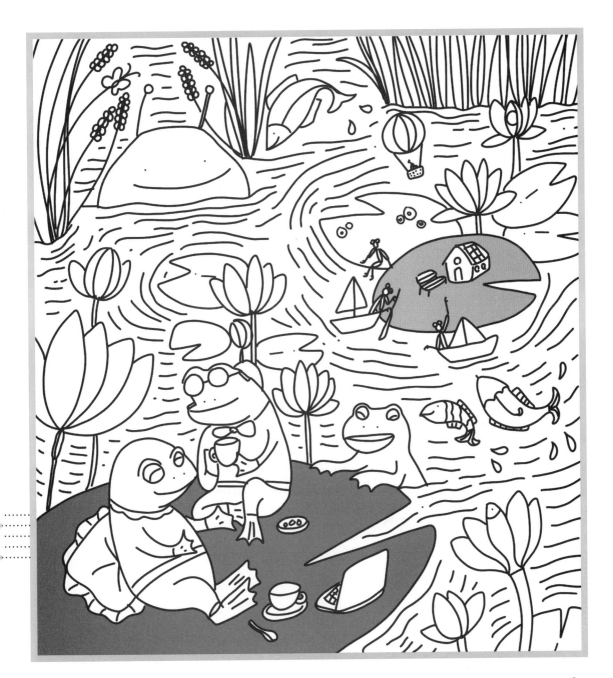

물고기, 모자, 새총, 뱀, 야자수, 칼, 칫솔, 부엌칼, 돛단배, 서핑 보드

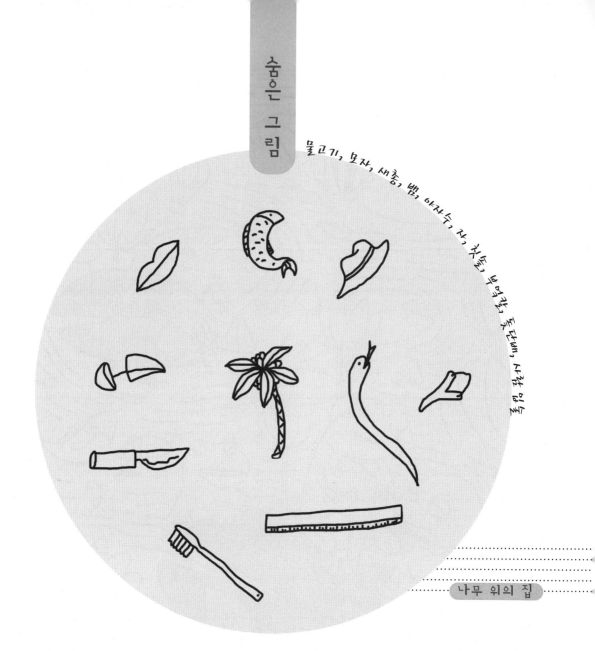

나무 위의 집

20

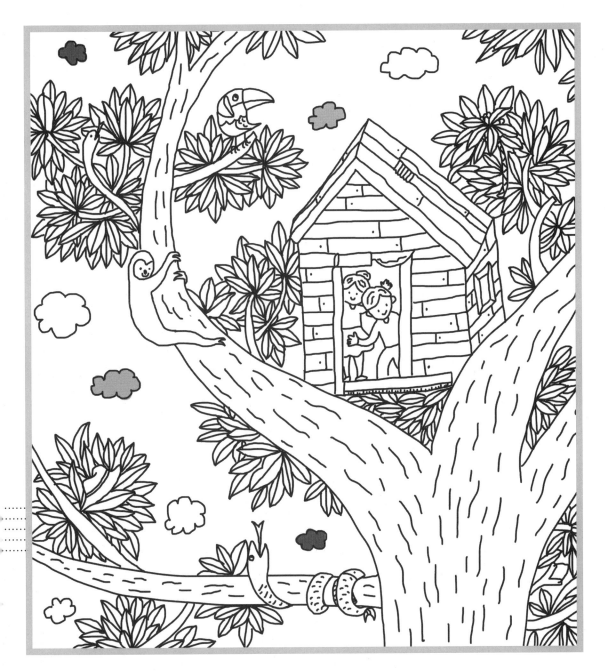

숨은 그림

세잎클로버, 파이프, 양 머리, 회오리, 바나나, 느페이드, 깃머리, 물고기, 막대사탕, 막대사탕, 용수철

밀림 구경

22

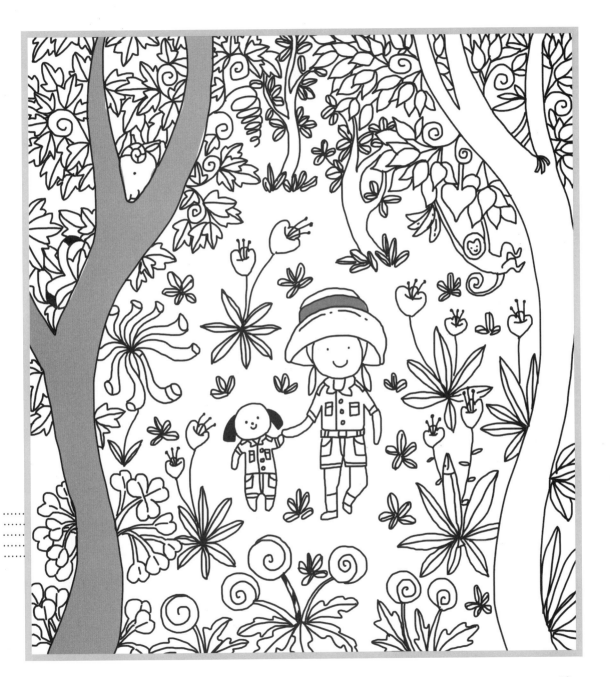

리본, 고무신, 지렁이, 옥수수, 돌고래, 야구 방망이, 붓셀, 주름 치마, 종이 비행기

밀림의 왕 놀이

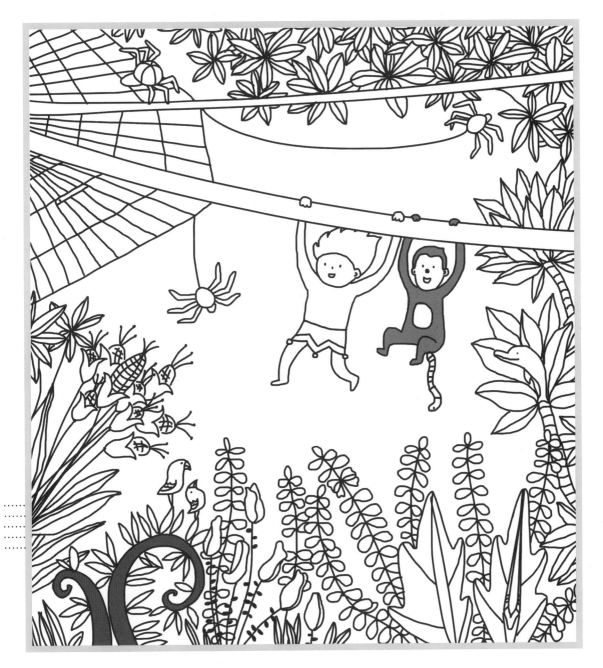

옷걸이, 은행잎, 나이프, 꽃, 안경, 돛새치, 새, 음표, 오징어, 초개

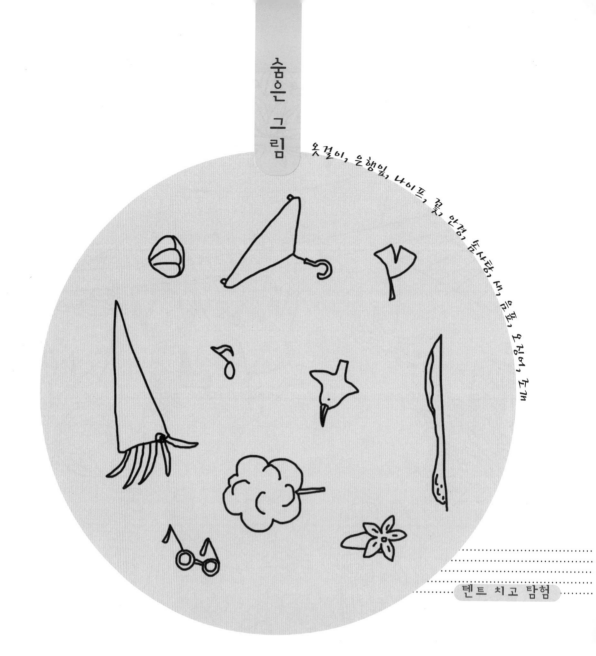

텐트 치고 탐험

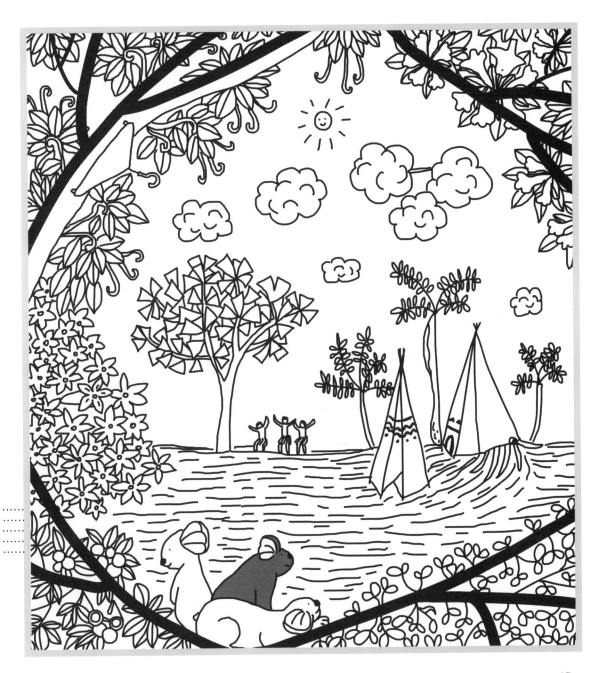

달팽이, 물음표, 토끼, 오리발, 도넛, 병아리, 누박 드갈, 물고기, 가지, 누저

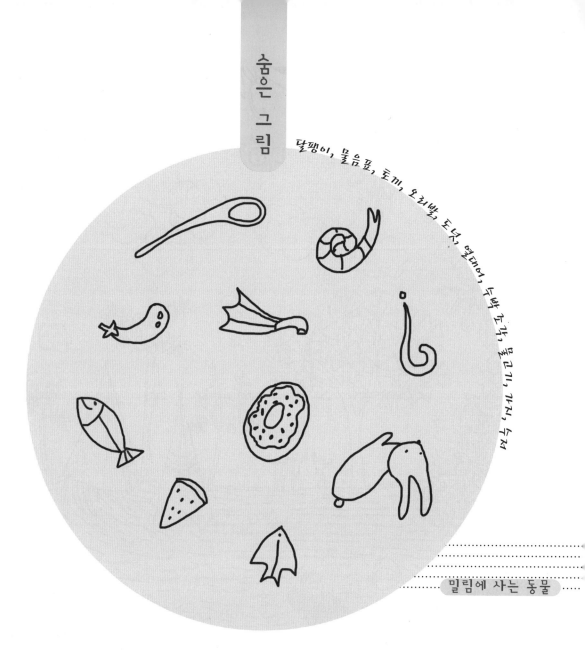

밀림에 사는 동물

28

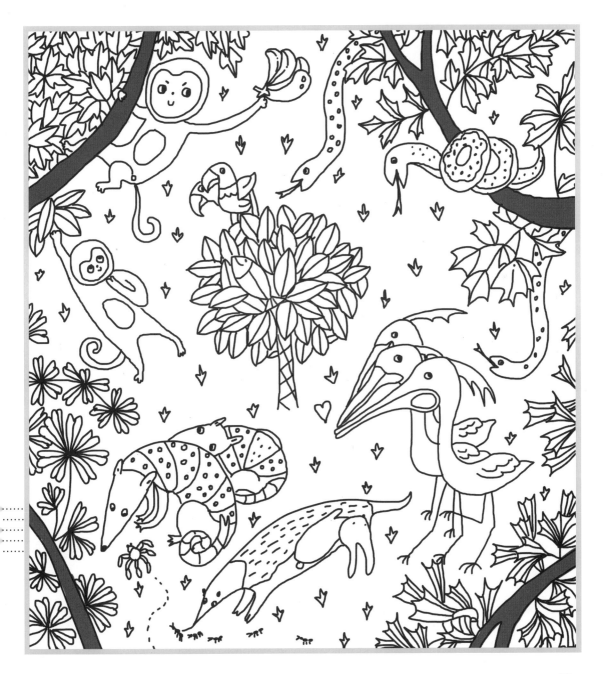

톱, 똑딱배, 슬리퍼, 칫솔, 애벌레, 하트, 뒤, 느즈이드, 병끄, 쥡깨

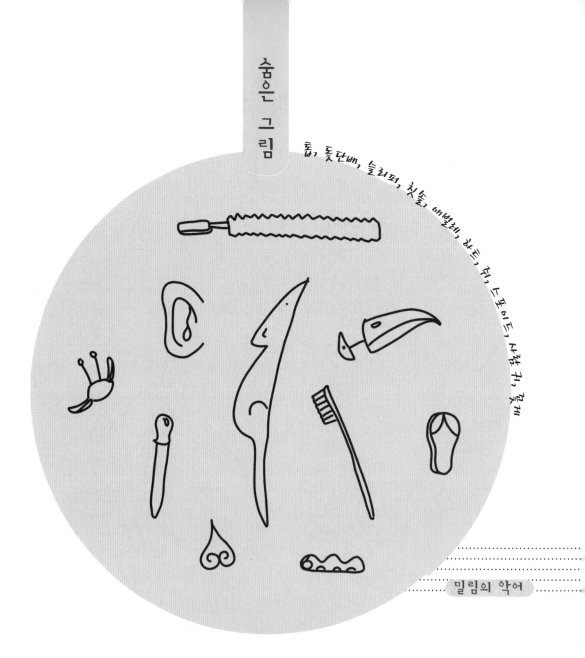

밀림의 악어

30

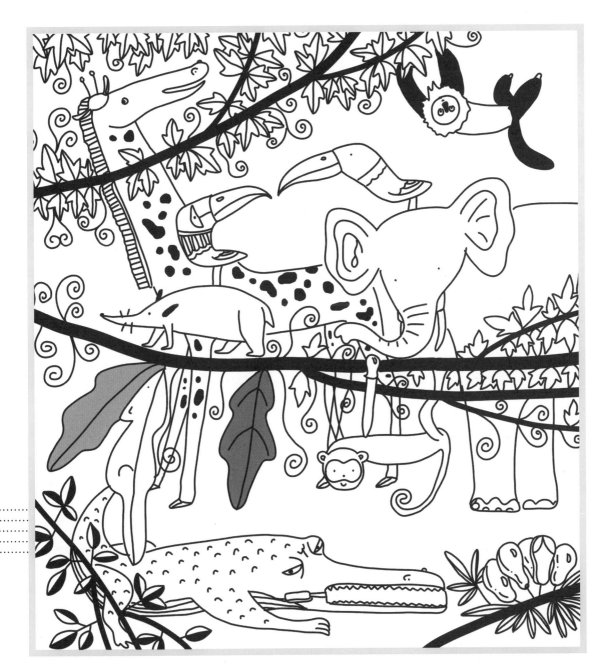

숨은 그림

연필, 토끼, 초승달, 팝콘, 알약, 야정, 우주선, 등지, 닭 머리, 또셋

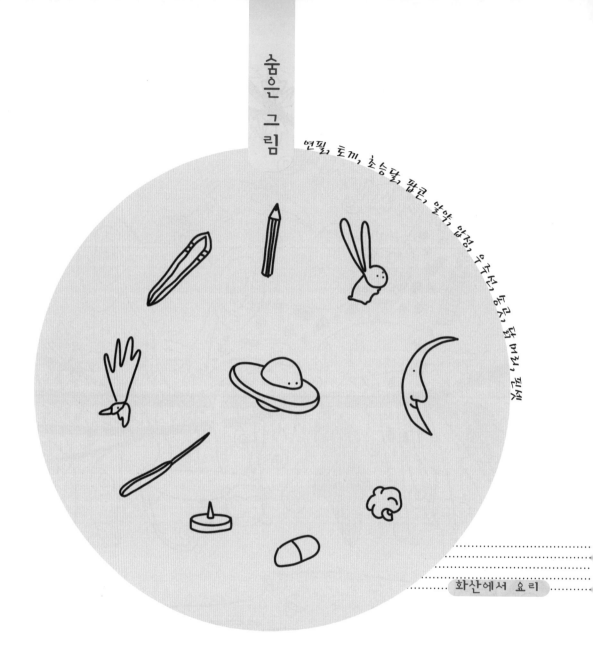

화산에서 요리

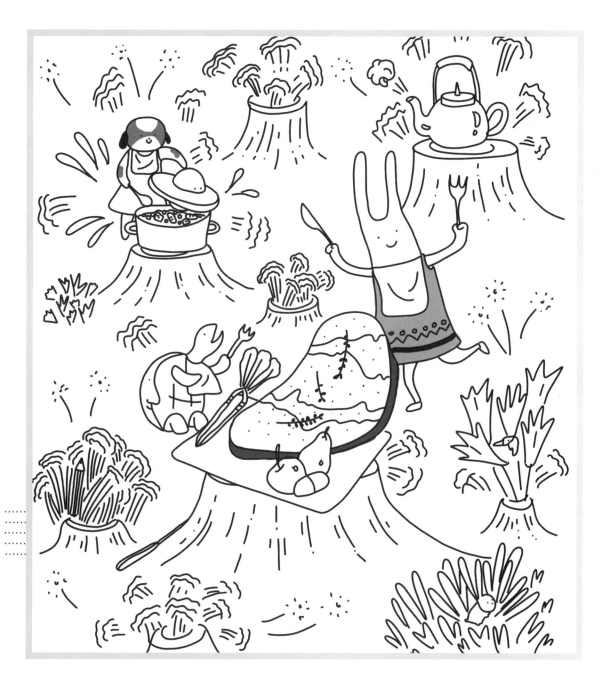

고추, 부메랑, 갈치, 새 머리, 머리 핀, 빨 가 벗 기 아이 는 크 린 , 장 갑 , 콩 나 물 , 바 우 스

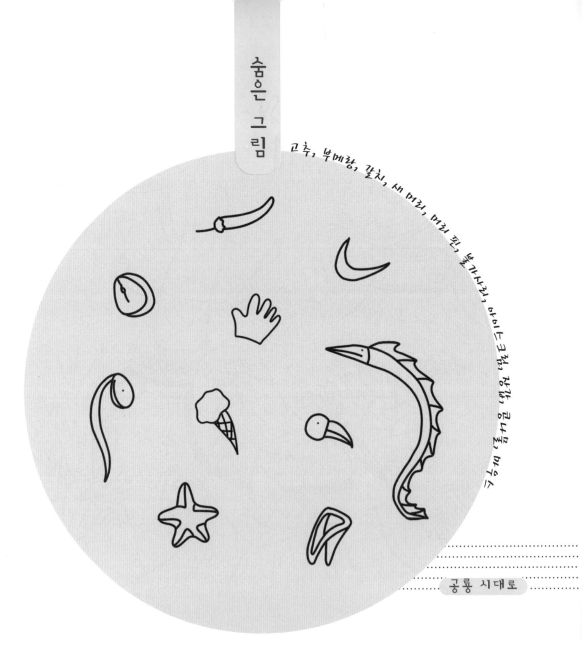

공룡 시대로

34

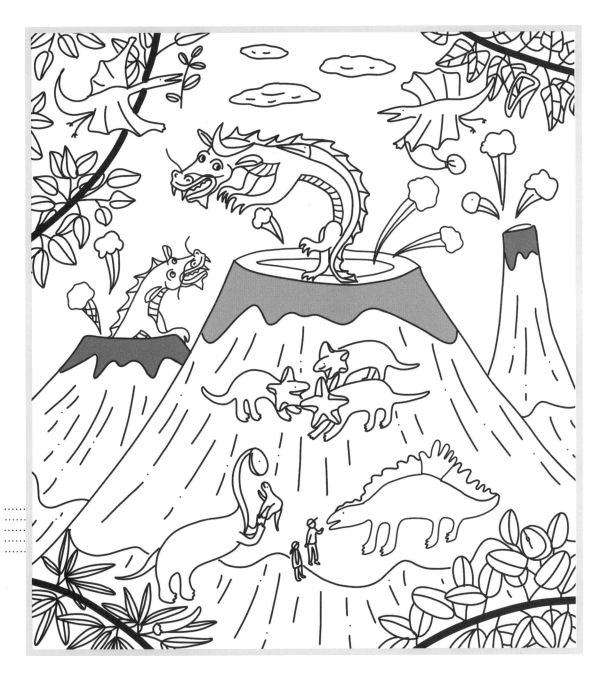

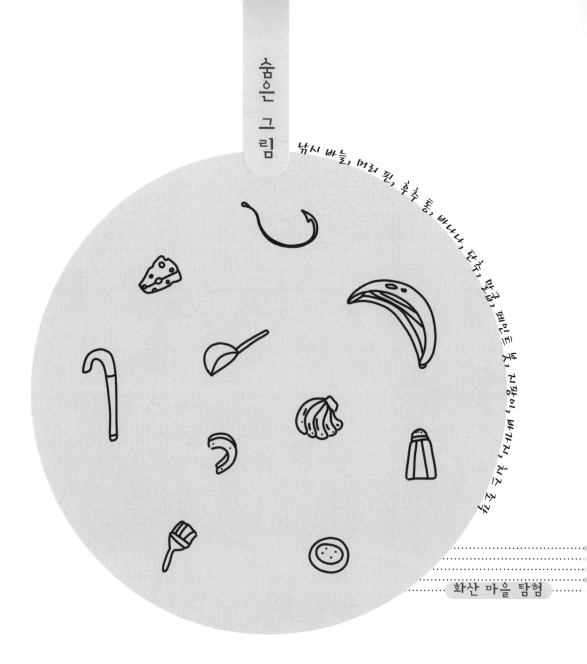

숨은 그림

낚시 바늘, 머리 핀, 후추 통, 바나나, 단추, 말굽, 페인트 붓, 지팡이, 바가지, 치즈 조각

화산 마을 탐험

36

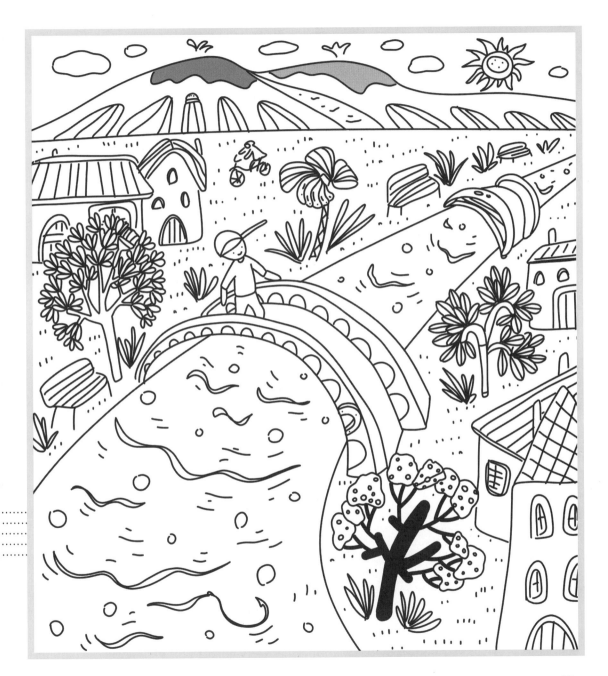

나팔, 돋보기, 빨대, 조개, 커피 잔, 닭다리, 나무, 장갑, 바늘, 모자

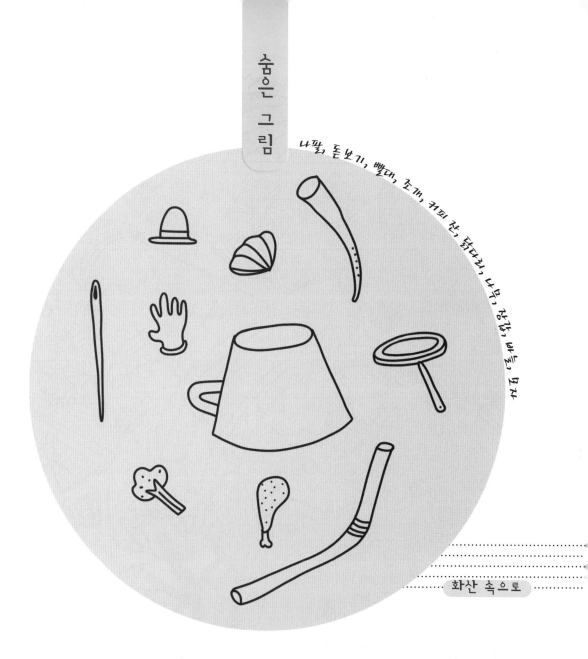

····· 화산 속으로 ·····

38

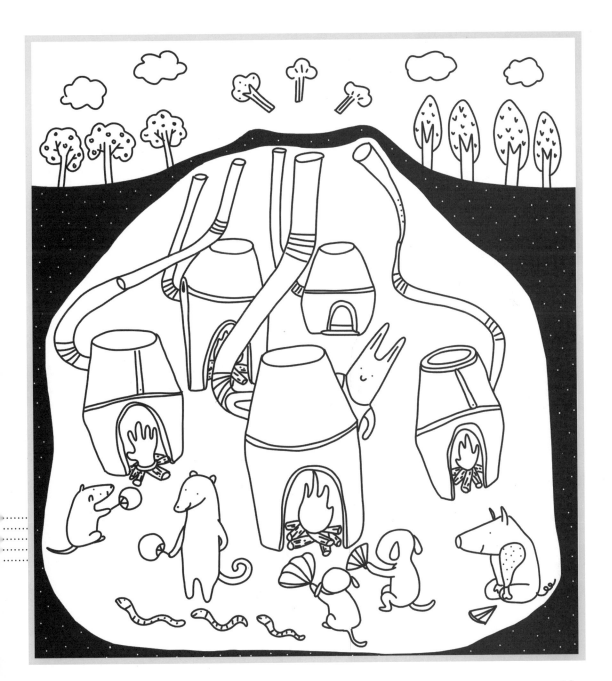

버선, 하트, 깃털 펜, 막대사탕, 애벌레, 초승달 모양 빵, 도끼, 게알이 서핑하는 통통한 악어

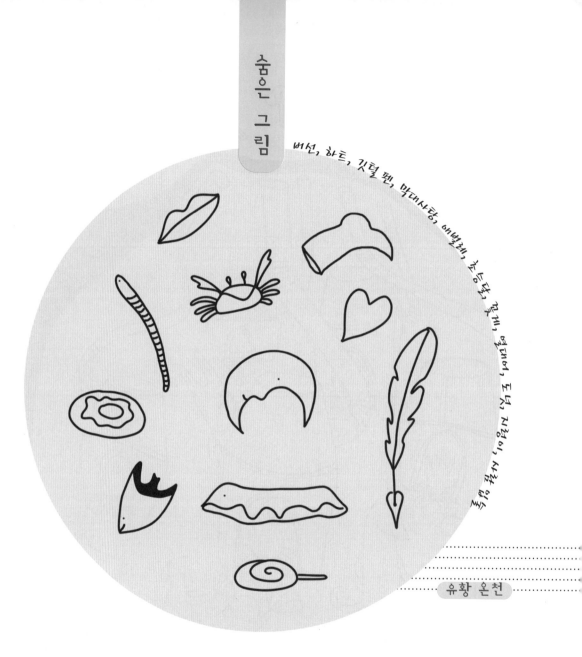

유황 온천

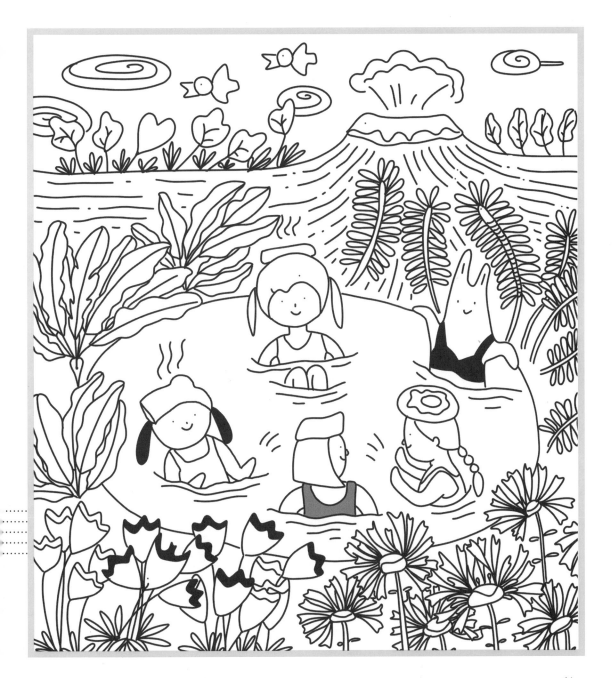

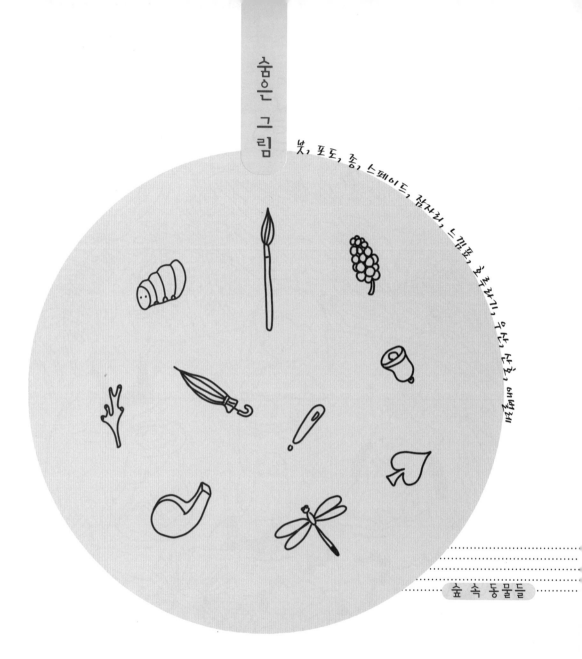

숨은 그림

붓, 포도, 종, 스페이드, 잠자리, 느낌표, 호루라기, 우산, 산호, 애벌레

숲 속 동물들

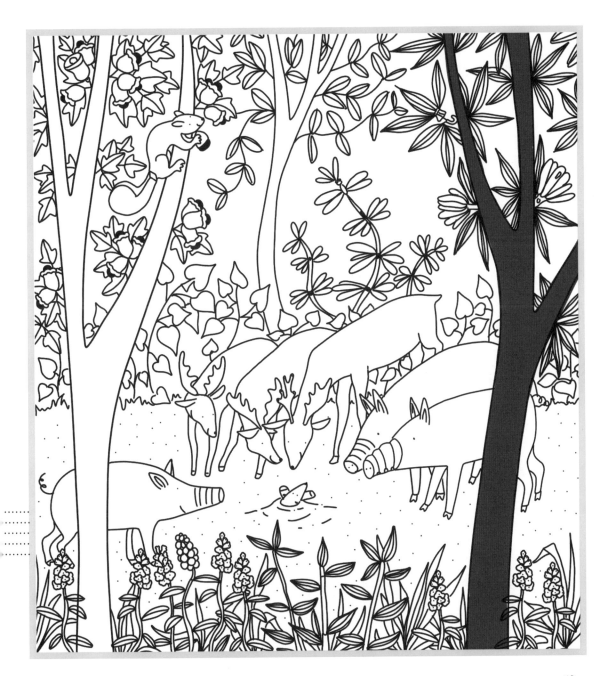

연필, 도끼, 손목시계, 골프채, 선인장, 화살표, 지팡이, 물고기, 막대 아이스크림, 프라이팬

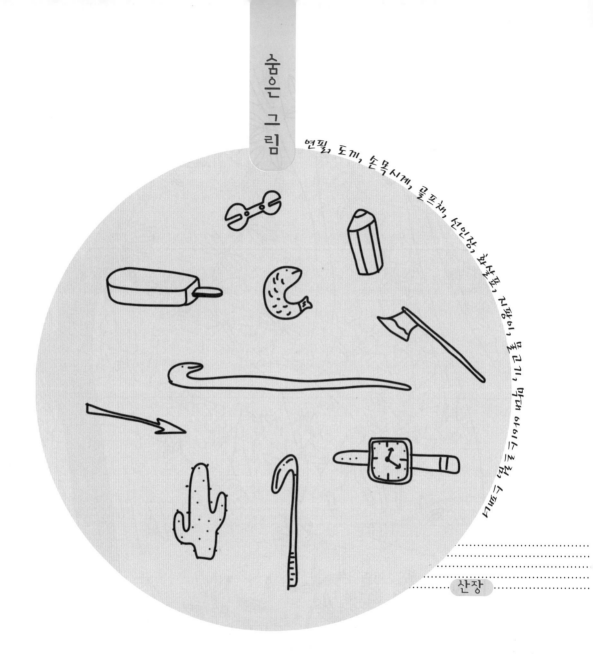

산장

44

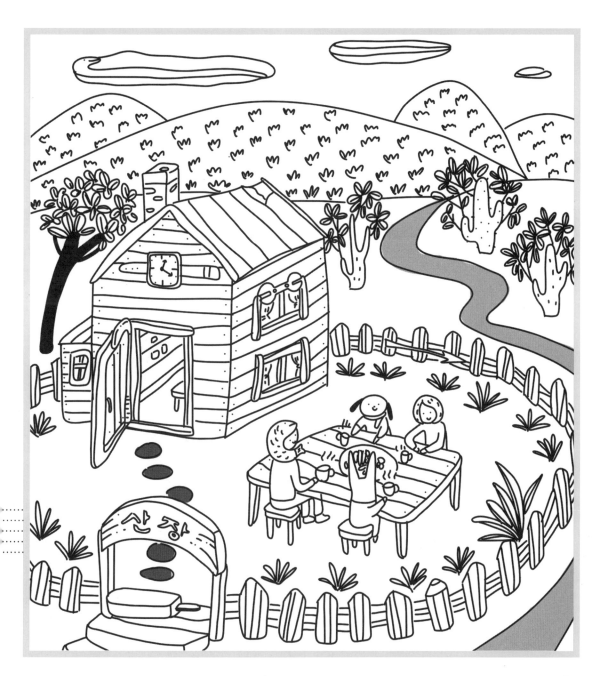

45

버섯, 못, 연필, 펜, 우산, 뱀, 지팡이, 스페이드, 오징어, 촛불

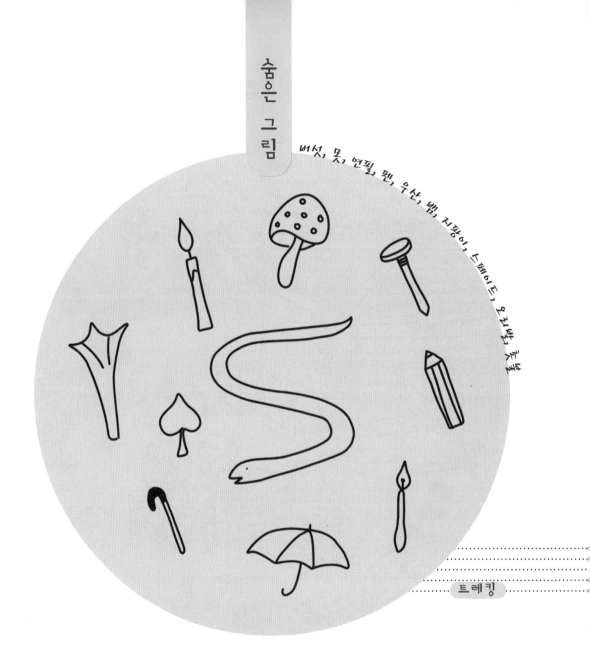

트레킹

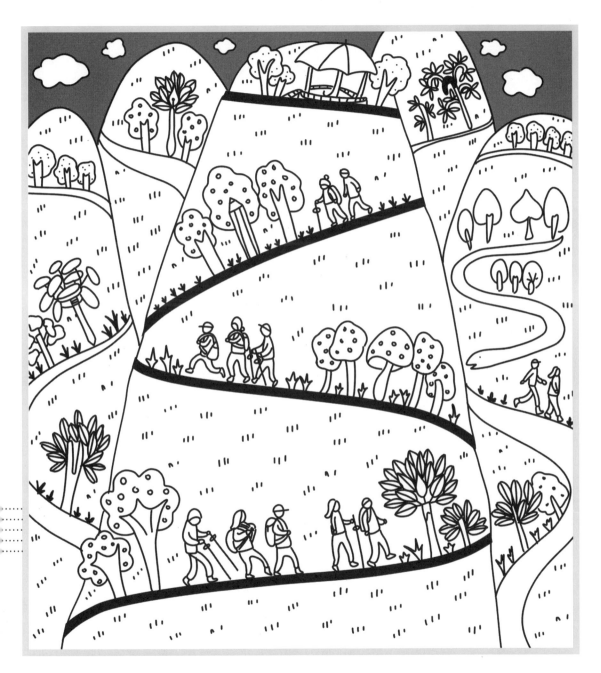

바나나, 칫솔, 아이스크림, 안경, 전구, 배추, 물고기, 커피잔, 반지, 기타

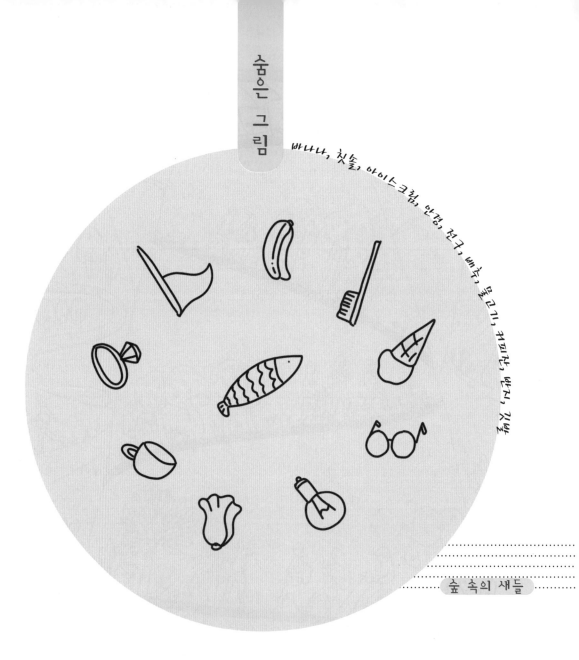

숲 속의 새들

48

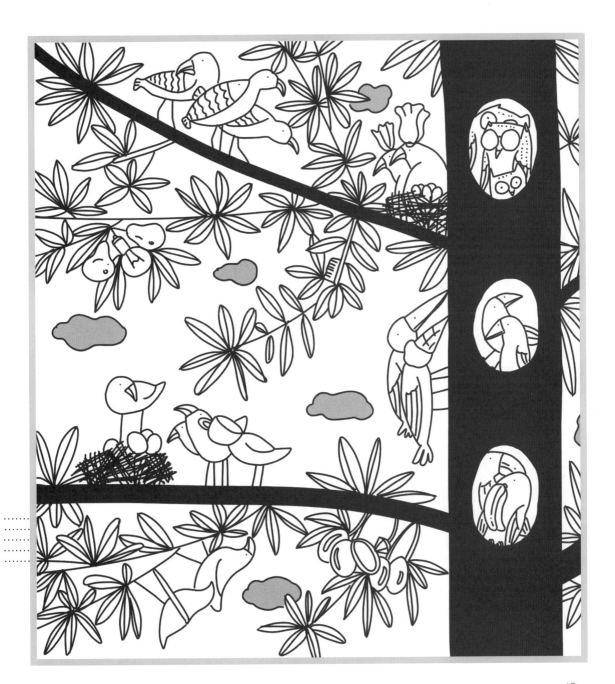

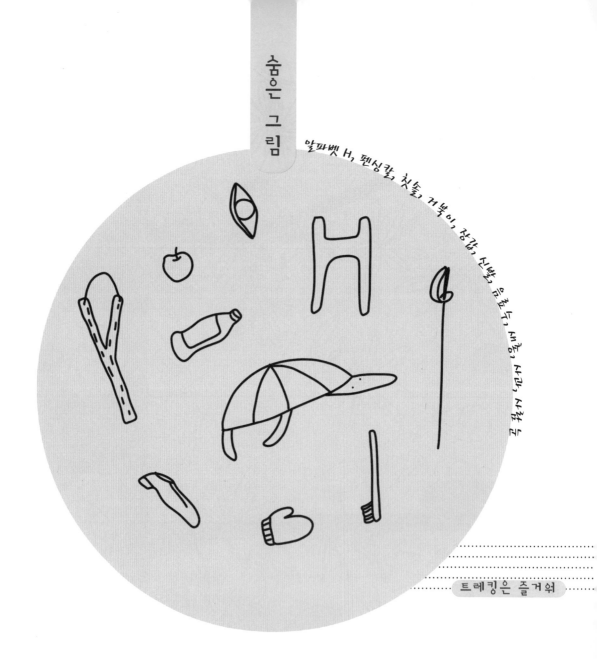

숨은 그림

알파벳 H, 펜싱칼, 칫솔, 거북이, 장갑, 신발끈, 물병, 벙어리장갑, 사과

트레킹은 즐거워

50

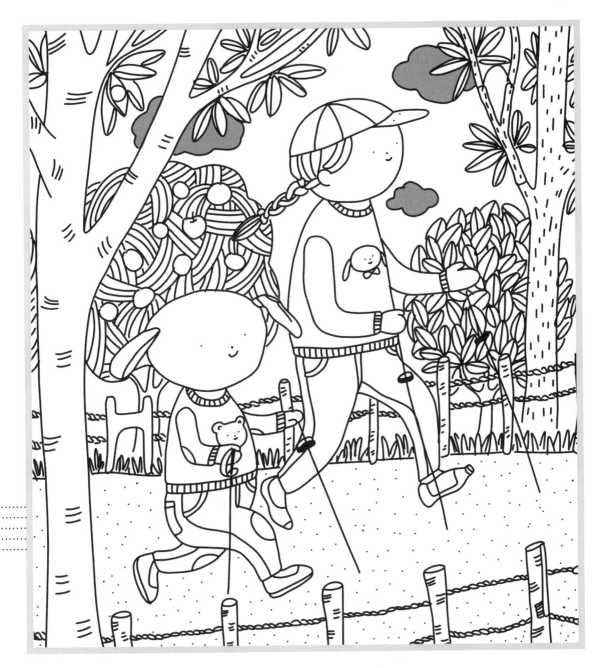

51

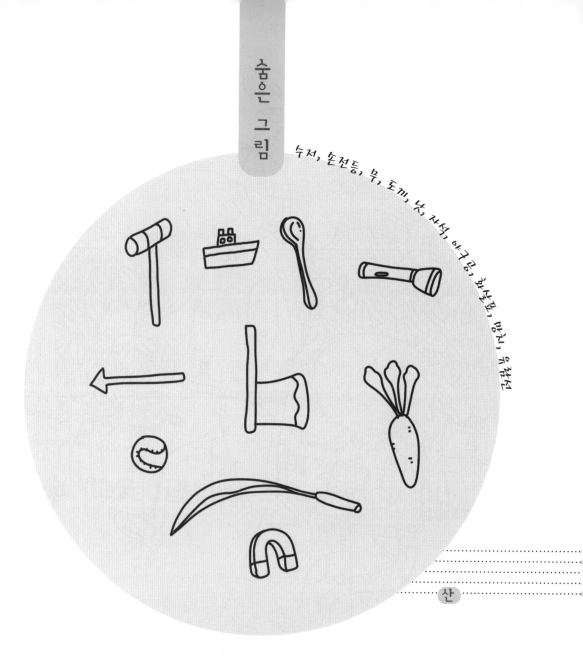

수저, 손전등, 무, 도끼, 낫, 자석, 야구공, 화살표, 망치, 유람선

산

52

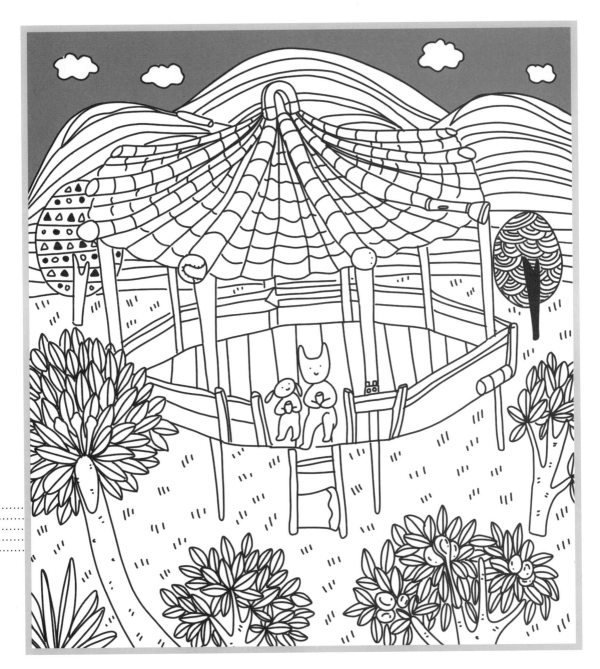

53

닻, 나비, 슬리퍼, 책, 잠자리, 모자, 풍선, 빗, 사다리, 우표

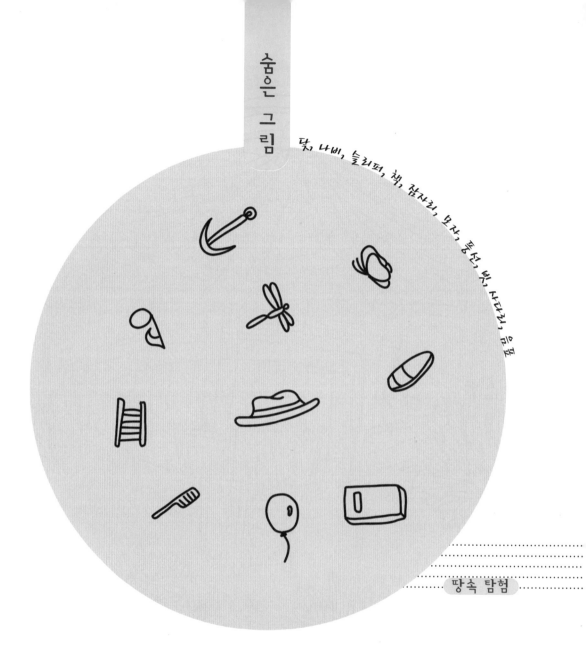

땅속 탐험

54

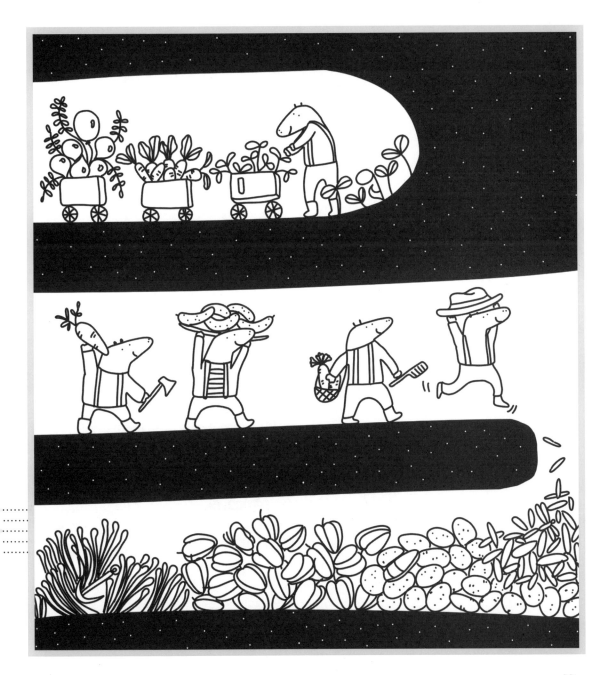

스푼, 뒤집개, 멸치, 성냥, 체, 가위, 파, 색연필, 도끼

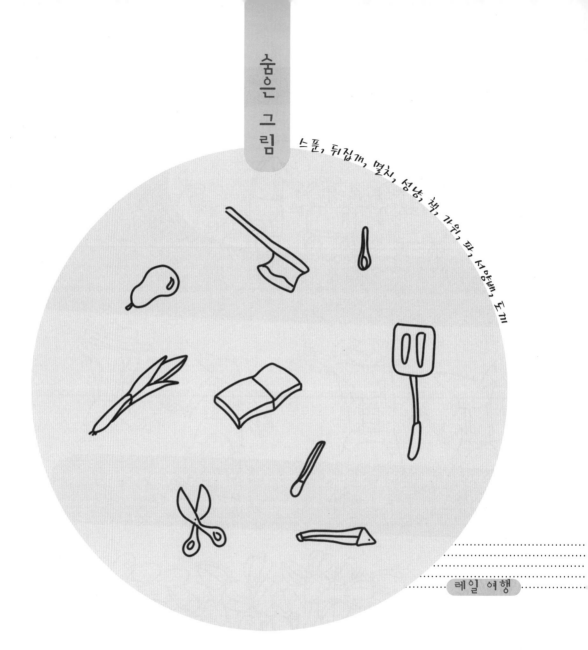

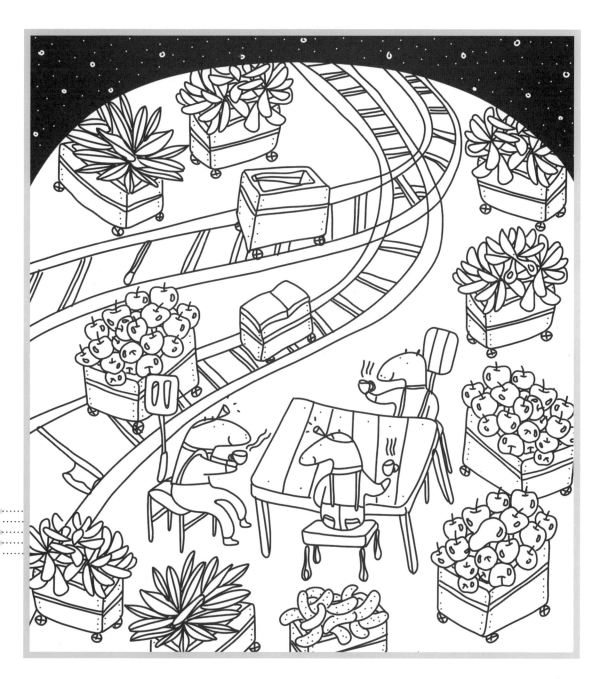

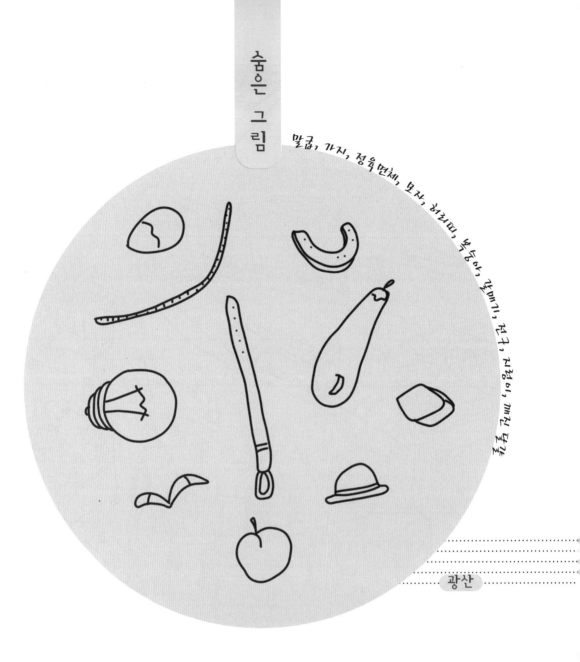

숨은 그림

말굽, 가지, 정육면체, 모자, 허리띠, 밤송아, 갈매기, 전구, 지렁이, 깨진 달걀

광산

58

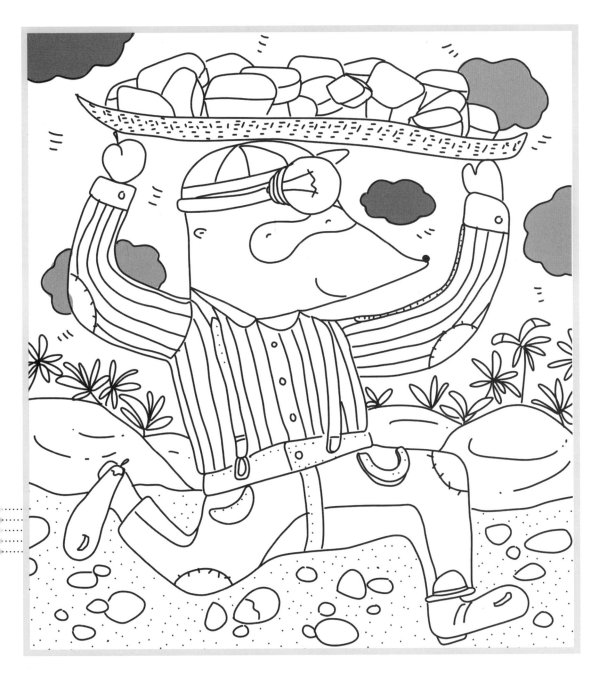

감자, 국자, 지렁이, 깔대기, 압정, 바나나, 가지, 연필, 콩꼬기

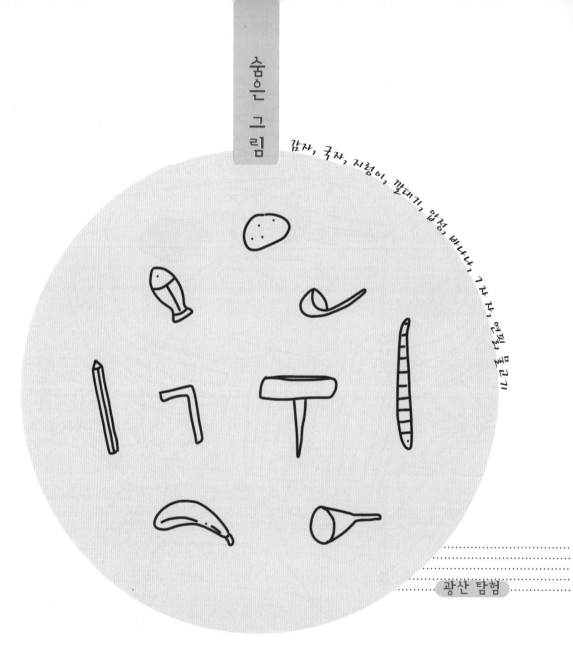

광산 탐험

60

사과, 바늘, 닭다리, 줄자, 종, 애벌레, 묽은포도, 깔대기, 빗, 조개

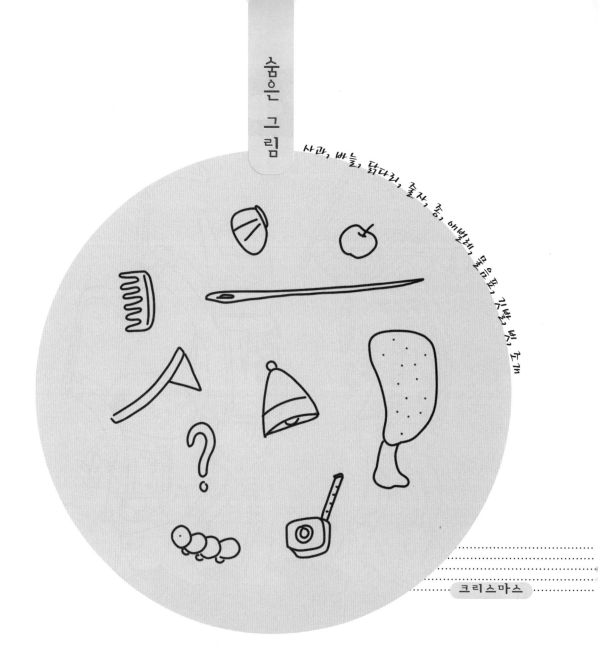

크리스마스

숨은 그림 찾기 정답

5p

7p

9p

11p

13p

15p

17p

19p

21p

23p

25p

27p

29p

31p

33p

35p

37p

39p

41p

43p

45p

47p

49p

51p

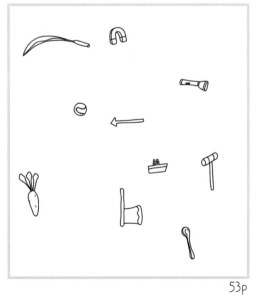

53p

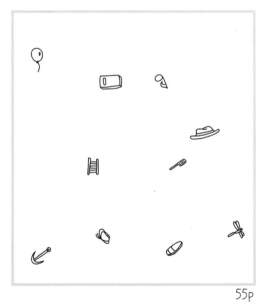

55p

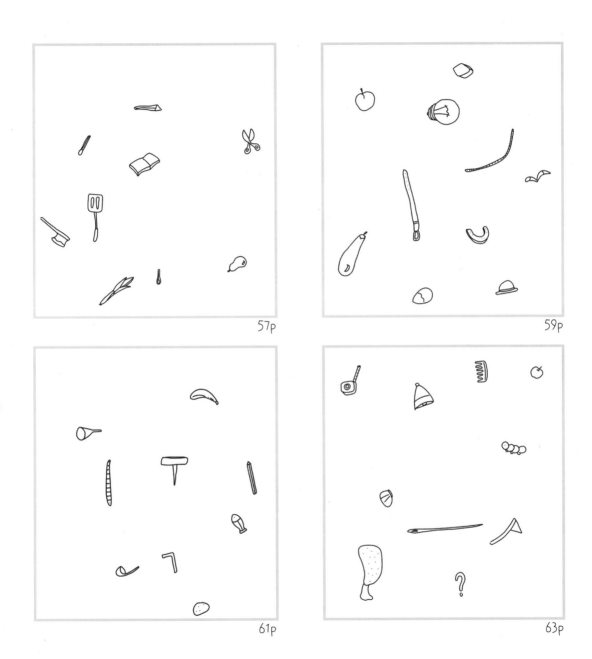

57p

59p

61p

63p

방구석 숨은그림찾기: 명화편
짱아찌 지음 | 아자 그림 | 72쪽 | 값 8,500원

명화를 오마주한 아름다운 그림 속에서 숨은그림을 찾아보자! 문화생활과 취미 두 가지를 동시에 누릴 수 있는 책.

서로 다른 그림 찾기
이요안나 그림 | 짱아찌 기획·구성 | 96쪽 | 값 10,000원

또르르 눈을 굴리며 같은 듯 다른 그림을 찾으면서 눈 운동과 두뇌 운동을 동시에 해보자. 집중력과 관찰력이 쑥쑥!

귀욤귀욤 볼펜 일러스트
아베 치카고 외 지음 | 홍성민 옮김 | 83쪽 | 값 12,500원

평범한 색 볼펜으로 소중한 추억에 감성을 입혀 일상에 행복을 선물해주는 책. 모든 동식물, 음식, 과일, 사물 등 세상 만물이 당신의 형형색색 볼펜 끝에서 마술처럼 살아날 것이다.

매력뿜뿜 동물 일러스트: 멸종 위기 동물편
이요안나 지음 | 68쪽 | 값 11,200원

나만의 손그림으로 친구에게 선물하고 싶을 때 따라 그리기 쉬운 일러스트 책. 멸종 위기에 처해 있기에 더욱 소중하고 기억하고 싶은 동물 80여 종을 그리는 법이 들어 있다.

부비부비 강아지 일러스트
박지영 지음 | 88쪽 | 값 12,500원

사랑스러운 우리 강아지 모습을 직접 그려 간직하고 싶은 사람을 위해 출간된 책. 그림이 서투른 '똥손'도 쉽게 따라할 수 있다.

다이어리 꾸미기 일러스트
나루진 지음 | 148쪽 | 값 13,000원

깜찍발랄한 일러스트로 소중한 나의 다이어리를 꾸미도록 도와주는 책. 귀엽고 사랑스러운 캐릭터로 잘 알려진 나루진 작가의 일러스트가 돋보인다.